Let's ♥ sketch

新手學
鋼筆素描 & 插畫

U0050748

Anita ◎ 著

獨特又迷人的鋼筆畫體驗

　　Hello！很開心跟大家介紹這本用鋼筆來畫插畫的塗鴉集，畫畫是件快樂的事，不管是為了工作畫圖，還是閒暇之餘的休閒活動，抑或是送給好友的禮物和卡片。在畫圖的過程中，懷著感謝和思念對方的心情，享受一段悠閒又愜意的時光！

　　當然不只開心的時候畫畫，畫圖也可療癒壞心情。移轉目標之後畫著畫著，所有不開心的事也跟著拋諸腦後了。不僅如此，畫畫還可以化解吵架後的緊張氣氛，哪怕只是一個簡單的笑臉圖案，也能讓人破涕為笑！

　　相信大家或多或少都有畫畫的經驗，在課本空白處的胡亂塗鴉、記錄約會和生活大小事的手帳筆記、感謝同事幫忙的致謝 memo 便利貼、旅行時隨筆畫下風景的明信片，或是幫助迷路旅人畫的地圖，生活中大小事都可以藉由圖畫傳達。

　　大家一聽到鋼筆畫，第一印象一定覺得很難、入門費用很高、難駕馭和難保養，其實真正接觸後會發現只要掌握基本的

技巧，簡單練習後就跟一般的塗鴉一樣簡單。加上現在的入門鋼筆費用其實相對便宜，可以先練習好技巧後，依喜好挑選進階款鋼筆，再依正確使用與保存方法，就可以輕鬆畫出美美的鋼筆插畫！

　　鋼筆畫吸引人的地方在於，在運筆的過程中可以感受到墨水流出、在紙張表面暈染開，以及筆尖滑過特殊紙張所發出的細微聲音。隨著紙張的不同，墨水暈染以及筆尖接觸聲音也會跟著不同，而且線條也會跟著運筆的快慢、墨水多寡和紙質的不同，呈現出各種不同的 Shading（墨色深淺）和 Sheen（墨水乾掉後的濃淡光澤）喔！是不是很有趣呢？

　　塗鴉不需高超技巧，拿起筆就可以畫，鋼筆畫也是如此。現在，跟著我們一起靜下心來，一起體驗鋼筆畫獨特又迷人的繪畫體驗吧！

Anita~♥

CONTENTS

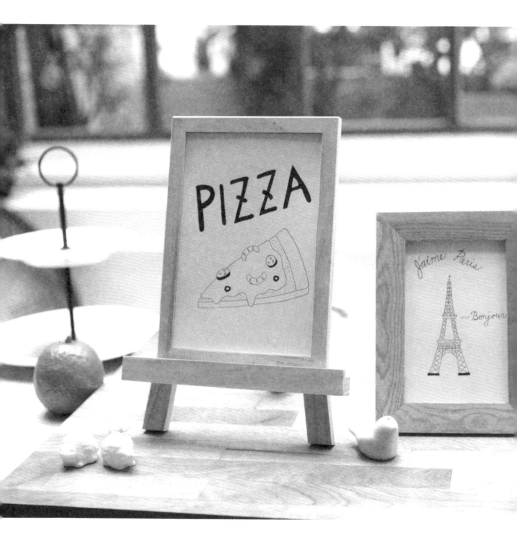

LET's DRAW

紀錄！回憶！

　　用插畫紀錄感動，親手畫出記憶中美好的時光。小心放入木製畫框裡，放在最顯眼的地方，讓自己和朋友都能天天細細回味。

LABEL & HANGTAGS

商品吊牌&標籤

只要學會繪製標籤，就可以完成獨一無二的設計風格商標。不管是用在禮物包裝，還是為自己的品牌設計商標、標籤和吊牌，獨特設計令人驚艷！

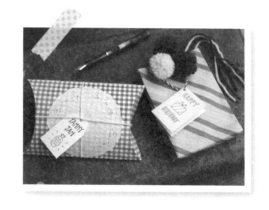

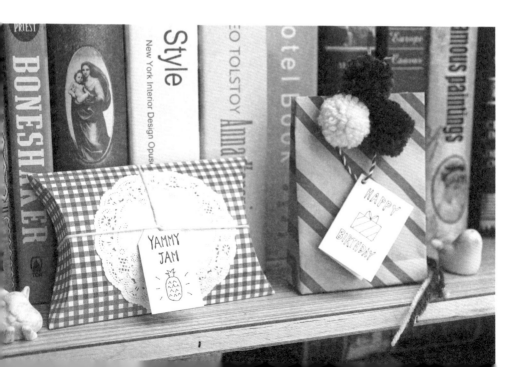

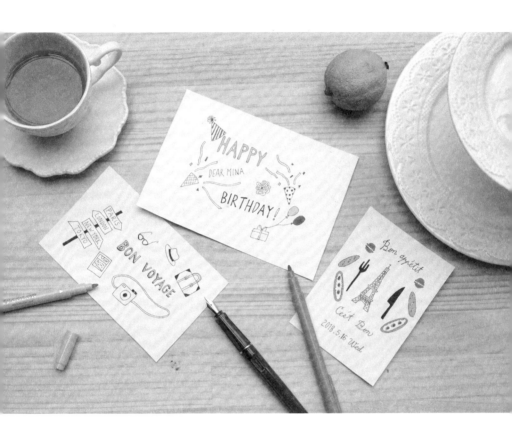

CARDS & POSTCARD

賀卡 & 明信片

　　親手繪製的祝福最能感動人，拿起最愛的鋼筆，泡一壺茶，在悠閒的午後慢慢沉浸在繪圖的時光裡，時間似乎過得特別快呢！

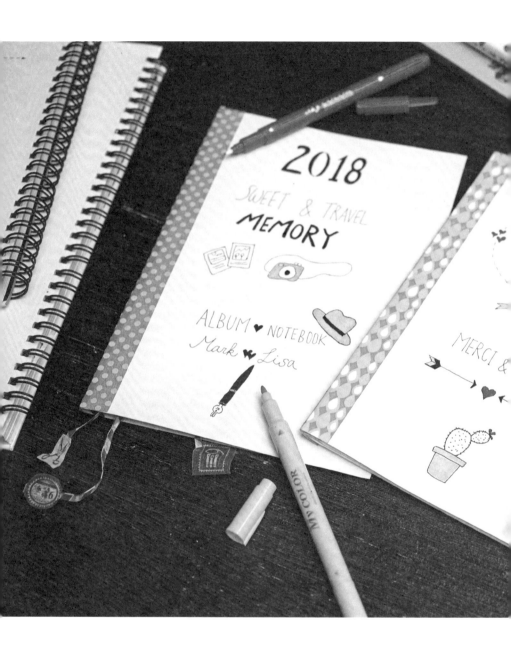

MY NOTEBOOK

個人專屬筆記本

　　找不到好看的筆記本？新買的筆記本封面破損？那就自己設計吧！想要復古黑白色調還是繽紛彩繪，都可盡情揮灑！

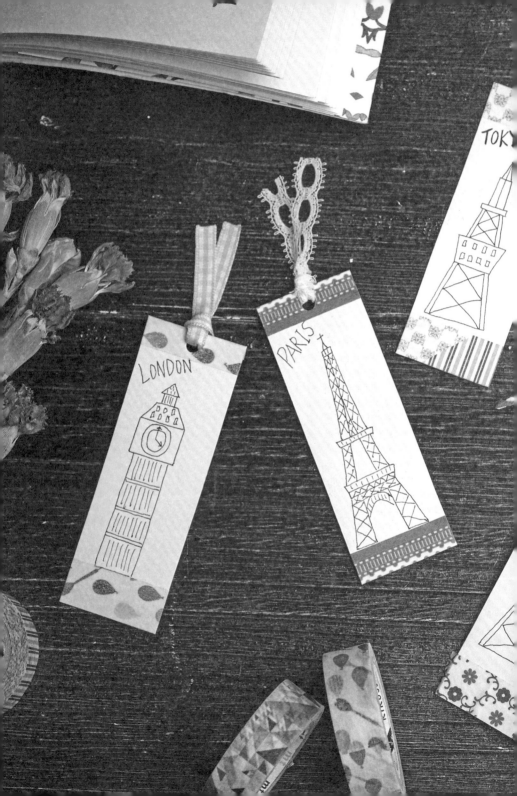

BOOK MARK

塗鴉造型書籤

將倫敦、巴黎、東京畫在厚紙卡上，
用緞帶穿過紙卡頂端打好的洞之後綁好，
一張張時尚之都書籤即完成了！還想畫哪
一個都會建築呢？

LONDON

PARIS

TOKYO

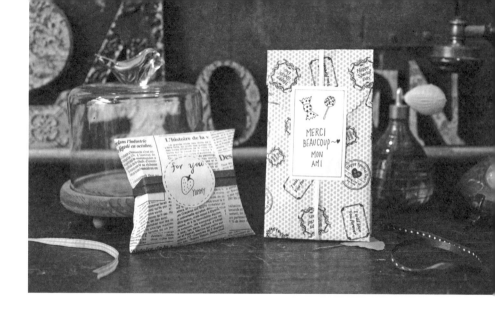

LOVELY GIFT
禮物包裝設計

越來越多人收藏可愛俏皮的貼紙，不管是貼在日誌本或筆記本上，還是當作禮物包裝，是大家收藏的文創小物之一，現在你也可以設計自己的造型貼紙。

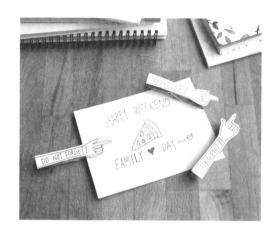

NOTICE
提醒標語夾

待申請、重要、緊急、馬上辦……，在木夾和磁鐵上貼上各種提示標語，可以貼在冰箱和告示板上，讓家人都可以看到不漏失。

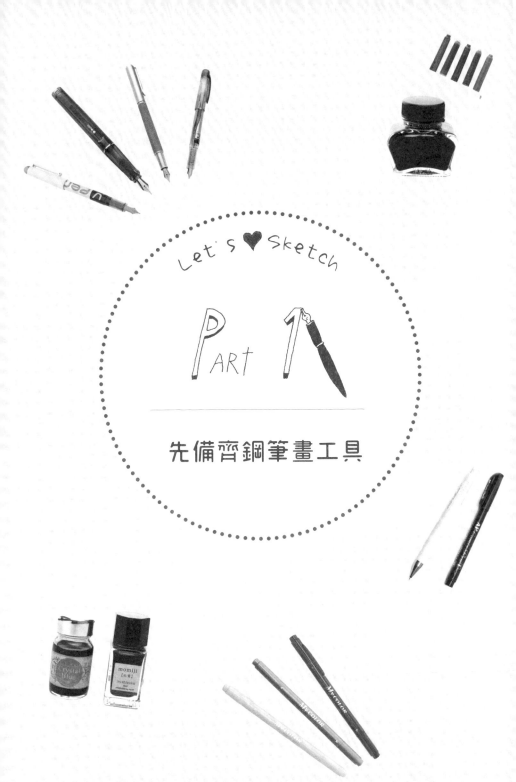

Let's ♥ Sketch

P ART 1

先備齊鋼筆畫工具

鋼筆結構 & 筆尖介紹

　　鋼筆給人的印象多是感覺難以駕馭，然而繪圖的呈現則隨著使用者的技巧和習慣而不同，為了更快上手，先一起來了解鋼筆的機制吧！

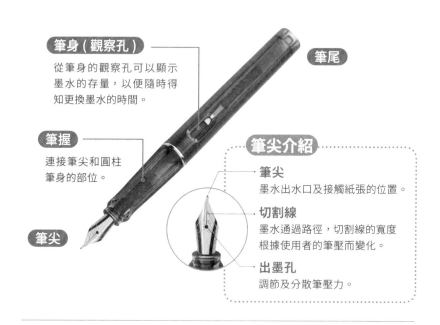

筆身（觀察孔）
從筆身的觀察孔可以顯示墨水的存量，以便隨時得知更換墨水的時間。

筆尾

筆握
連接筆尖和圓柱筆身的部位。

筆尖

筆尖介紹

筆尖
墨水出水口及接觸紙張的位置。

切割線
墨水通過路徑，切割線的寬度根據使用者的筆壓而變化。

出墨孔
調節及分散筆壓力。

【新手入門鋼筆介紹】

親民的價格讓新手不再望而卻步，等使用熟練之後再挑戰更高級的鋼筆。

PLATINUM 白金牌 preppy 系列
日本進口百元有找的佛心價格，適合有預算考量的初學者，一般文具店皆有販售。

PILOT 百樂 V PEN 鋼筆
免卡水墨水筆身，不需組裝墨水即可馬上書寫。價格便宜，用完再購入不心疼

IWI Handscript 手稿系列鋼筆
墨水出水順暢穩定，且筆尖還是可更換設計，價格不貴、CP 值高。

墨水種類介紹

　　鋼筆的墨水不只有黑色，還有很多色彩可供選擇，各品牌的墨水顏色皆不同，不妨多比較試用以挑出符合自己需求的墨水。

彩色墨水　除了黑色，彩色墨水已經開發出數十種顏色，而卡式墨水色彩種類則較少。

彩色墨水主要以染料墨水為主，大多使用於自來水筆，雖然遇水易暈染，但色彩鮮豔且顏色種類豐富。

卡式墨水的開口處有一顆珠子，填裝時必須用力往下壓，將珠子推離開口處，讓墨水順利流入筆尖才算填裝完成。

墨水填充種類　墨水的種類主要分為卡式、吸墨式及免卡水設計，可依個人使用習慣來挑選。

卡式墨水

卡式墨水除了黑色也有彩色可供選擇，主要特色為換裝容易和不易髒手，且小小一支攜帶方便，價格也相對便宜。

吸墨式墨水

利用吸墨器吸取墨水後填裝入筆身，分成顏料墨水和染料墨水兩種。顏料墨水因耐水性適合長期保存，染料墨水則以色彩種類豐富著稱。

免卡水鋼筆

於筆握處充滿墨水的特殊免卡水設計，打開筆蓋即可馬上書寫，超方便又貼心的設計，適合不擅換裝墨水的初學者。

如何補充墨水？

　　補充墨水的方式普遍以卡式墨水和吸墨式兩種為主，只要更換補充墨水即可多次使用，省錢又環保，一定要學會！

卡式墨水 操作方便不易弄髒手，是適合新手的墨水型式。

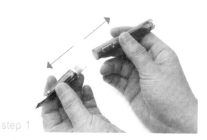

step 1

轉開筆身後抽出卡式墨水，小心注意剩餘的墨水弄髒手。

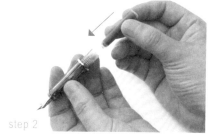

step 2

找出卡式墨水開口有珠子的一端，插入筆握裡並用力往下壓，感覺到珠子被推離開口才算完成。

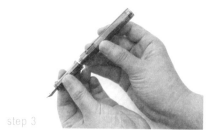

step 3

將筆身與筆握慢慢轉緊，避免墨水滑落。

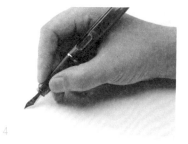

step 4

稍等一下讓墨水流入筆尖，再將筆尖點在紙上，檢查墨水是否順暢流出。

TIPS

取出卡式墨水時，為防止剩餘墨水滴落弄髒，可以用面紙墊著手再抽出墨水，這樣即可避免墨水弄髒手或桌面紙張。

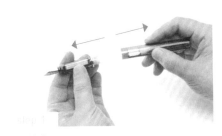

step 1

轉開筆身。

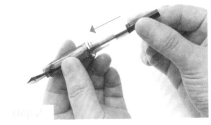

step 2

將吸墨器插入筆握中，用力往下壓，使吸墨器突起的開口卡入凹槽中才完成。

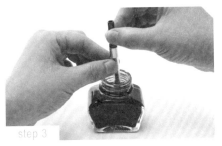

step 3

將插好吸墨器的筆尖垂直插入墨水中，注意需將筆尖的出墨孔完全浸入墨水裡。

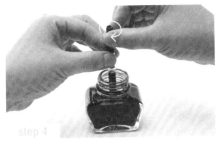

step 4

接著順時針轉動吸墨器頂端的旋鈕以將墨水吸上來，如有空氣進入，就再重複相同方式直到吸入完整墨水。

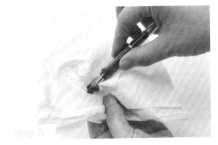

step 5

取出吸墨器後，用面紙將筆尖多餘墨水擦拭乾淨。

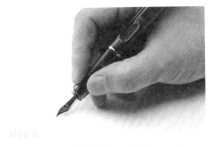

step 6

再將筆尖點在紙上檢查墨水是否順暢流出。

> **TIPS**
>
> 吸入的墨水不宜太少，至少要吸入八成以上的墨水才能順利使用。另外吸墨完成後不宜大力晃動吸墨器，免得墨水滴落，用面紙慢慢擦乾淨筆尖墨水即可。

鋼筆的清洗 & 安裝

　　要延長鋼筆的使用壽命，除了要會更換墨水之外，還要正確清洗鋼筆，定期將鋼筆清洗乾淨也是保養的重要一環。

卡式墨水 　將殘餘墨水清洗乾淨，除了可延長鋼筆壽命，還可改善不舒服的書寫觸感。

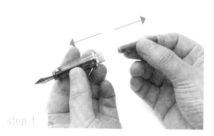

step 1

轉開筆身後抽出卡式墨水，並小心注意剩餘的墨水弄髒手。

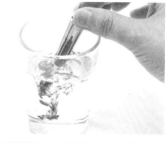

step 2

將筆尖放入裝滿水的水杯裡，等墨水流出後整個浸泡在水裡，注意筆尖必須朝下接近垂直狀態。

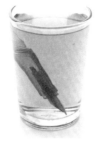

step 3

經過一夜的浸泡後，筆尖與筆握裡殘存的墨水都會流出，這時即可拿出用清水清洗。

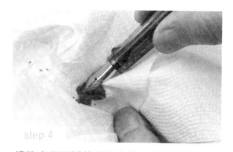

step 4

清洗完用面紙擦表面水分，靜置風乾即可使用。

> **TIPS**
>
> 即使充分風乾，筆尖裡仍可能殘留水氣，所以在裝上墨水後先試寫一下，直到墨水從淺到深色即可正常書寫。

使用吸墨器的話，不僅筆尖要清洗，吸墨器也要充
分清洗乾淨。

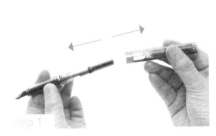

step 1

慢慢轉開筆身，小心避免墨水流出。

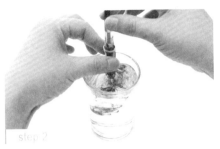

step 2

將吸墨器連同筆頭一起放入水杯中，讓筆尖
浸入水裡。

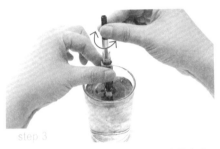

step 3

接著用手左右轉動頂端的旋鈕，讓墨水在
吸入和吸出時流出。

step 4

吸墨器裡的墨水流出後，將吸墨器拔出，
和筆頭一起放入換上清水的水杯裡，筆尖
同樣垂直朝下。

step 5

經過一夜的浸泡後，筆尖與筆握裡殘存的
墨水都會流出，這時即可拿出用清水清洗。

step 6

接著用面紙擦拭乾淨後，充分晾乾即完成。

TIPS

習慣使用吸墨器的人都知道，吸墨器多次使用後會漸漸變形而無法正常吸墨，
所以建議購買時多買一個隨時替換備用。

Fountain Pen Talk

鋼筆正確握法 & 書寫方式

　　用鋼筆書寫或畫畫沒有想像中那麼難，但也不是用力地寫就成功，還是需要一點技巧跟運筆，事先練習一下吧！

TIP 1 放鬆手腕來抓握

不需過度用力，避免像拿鉛筆一樣，只要放鬆手腕輕輕抓握，輕壓筆尖即可。

TIP 2 筆尖的切割線保持朝上

書寫時不要旋轉筆尖，注意要使筆尖的切割線保持朝上。

TIP 3 筆與紙保持 60 度角

書寫時保持 60 度的角度，讓墨水穩定順暢的流出，不需過度用力。

✕ 錯誤持筆方式　　錯誤的運筆方式可能會讓鋼筆提前報銷，請小心保護以延長使用壽命。

✕

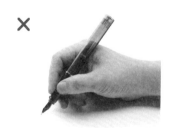

書寫時過度扭轉筆尖不但寫不出字，筆尖也可能因此損壞。

✕

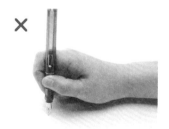

如果過度擠壓筆尖，可能導致切割線岔開，墨水大量漏出。

如何正確攜帶存放鋼筆？

相較其他筆種，鋼筆還是較為纖細，所以如何攜帶保護也格外重要，接下來讓我們看看有那些 NG 事項。

減少攜帶時的巨大震動

太大的搖晃震動會導致筆身裡的墨水產生阻塞和溢漏現象，所以儘量放置在有緩衝保護作用的筆袋或盒子裡，再放在隨身包包中就更加安全了。

避免帶上飛機

飛機的艙壓和大氣壓力會導致墨水溢漏出來，造成阻塞和汙染。那就都不能帶上飛機嗎？可以喔！只要把墨水取出就可以了。

隨時關緊鋼筆筆蓋

筆尖墨水容易乾掉，因此書寫完畢應盡快蓋上蓋子，並檢查是否確實蓋緊。
如果筆尖的墨水乾掉導致寫不出字，可以立刻進行清潔維護工作。

避免借筆給他人

我們知道鋼筆是比較纖細的筆種，因此有可能因為不同人的書寫習慣和不同的運筆力度，使筆尖因此變形而寫不出字，所以請小心保管。

Fountain Pen Talk

本書使用工具介紹

　　每個人在畫鋼筆畫時會使用的工具種類不一，大家可依個人使用習慣選擇適合的文具和工具。

① 彩色筆

最好挑選有粗細兩種筆頭的色筆或酒精型色筆，可描邊線和大面積塗色。

④ 墨水

依個人習慣使用卡式或吸墨式墨水，主要以黑色為主。

② 鋼筆

購買時也建議最好試寫看看，挑選書寫最舒適的鋼筆即可。

⑤ 針筆和塗黑筆

大面積塗黑可用漫畫用塗黑筆，需要在黑底色上畫白線就用針筆。

③ 紙張

常見的 80 磅高品質影印紙即可，另外也建議可使用較厚的肯特紙和插畫紙。

⑥ 尺

製作禮物包裝、卡片和貼紙大小尺寸測量工具。

Let's ♥ Sketch

PART 2

畫出你的第一個
鋼筆插圖

LET's DRAW

先練習畫線條

不要小看簡單的線條，先練習好基本的動作與施力度，就可以輕鬆畫出各種複雜的插圖。

直線 Straight Line

簡單的直線也是有技巧的，不同於圓珠筆的用力運筆，只要輕輕滑過即可。

先使筆尖的切割線朝上，接著放鬆握筆的手腕，輕輕從左畫到右。

如果由右往左畫線，不僅不順手，也容易刮傷筆尖。

曲線 Curved Line

畫圖時常用到的一種線條，改變曲線的間距寬度就能有不一樣的效果。

像畫直線般將筆尖切割線朝上，慢慢轉動手腕從左滑向右。

從右至左不順手的畫線會呈現斷續線條，還會損傷筆尖。

斜線 Oblique Line

主要用來表現物體的陰影，也可表現物體表面的光澤感。

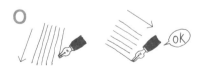 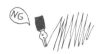

在對角線上重複往同一方向畫線，線與線呈平行狀不連貫。

如果左右或上下來回持續一筆畫下去，不僅筆尖容易受損，紙張也可能畫破。

[註：若為慣用左手者，畫法和方向則是相反的。]

讓我們畫出各種線條吧！

曲線 + 直線

　　每個圖案都是由最簡單的線條組合而成，所以多練習基本線條就能產生事半功倍的效果喔！

虛線

表達縮小和延伸擴展的範圍的標示、手作車縫線等圖示線條。

直線

直線是最基本的線條，即使畫歪了也是另一種個性風格。

波浪線

表現葉片輪廓、針葉林等樹木、湍急水面和爆炸性言論及標題的對話框。

紡紗線

表現浪漫的裝飾線、對話框線、蕾絲花邊和藤蔓植物。

花邊線

可以當作服裝裝飾及衣襬線條，也可類比應用在字母的草寫體和花體字。

括弧線

從大自然的雲朵、樹、花朵，到食物的麵包、飯糰、義大利麵等輪廓線都適用。

鋸齒線

可以描繪山巒，蛋殼和蔬果切面，還有鬧鐘等聲音表達。

虛線曲線

用於描繪地圖的山脊線和海岸線，服裝裝飾線和昆蟲的足跡線。

鐵路線

常見於地圖鐵路線和平交道線，繩索或服飾設計圖案。

小草線

可用於描繪草地、水稻田或雨水滴落地面濺起水花。

LET'S DRAW FORM

畫出好看的幾何圖形

　　拋開以前畫三角形、四角型和圓圈的認知習慣，跟著我們一起練習用鋼筆畫幾何圖形吧！

圓圈 Circle

所謂熟能施巧，只要多練習幾次，就可以從歪曲的圓變成好看的圓圈，而且還會越畫越上癮呢！

TIPS

1. 要開始下筆時，注意鋼筆筆尖的切割線要保持朝上。
2. 圓形弧度轉彎不好描繪，重點是手腕要跟筆尖移動。
3. 拋開以往寫字用力的習慣，只要隨著手腕輕輕移動即可。

form 畫圓圈很怕畫不圓？其實只要多多練習就能找到熟悉的路徑感，而且像機器畫的圓反而沒味道，還是手繪比較有獨特風格。

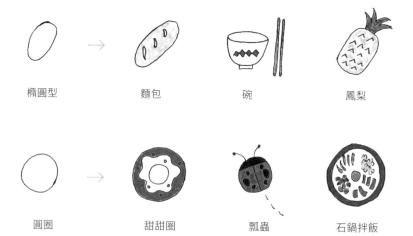

| 橢圓型 | | 麵包 | 碗 | 鳳梨 |
| 圓圈 | | 甜甜圈 | 瓢蟲 | 石鍋拌飯 |

四角型 Square

正方型和長方型都稱四角型，常以圓角或不同裝飾框架來表現，亦很常出現在插畫圖案中！

form 將四角型結合圓圈和三角型，可以延伸變化多種設計框架圖案，試著組合看看。

四角型　　　　　　飲料紙盒　　　　禮物　　　　　拍立得、照片

三角型 Triangle

由三條斜線組合而成的形狀，在很多圖案中都使用得到。

form 三角形狀很常在配件單品出現，如：毛帽和 A 字裙，也可以組合出很多時尚的布花圖案。

三角型　　　　　　披薩　　　　　屋頂　　　　三角帽、拉炮

如何正確快速將圖案塗黑？

　　將圖案局部塗黑使整體看起來更有層次，呈現黑白經典的復古風格，黑與白的對比營造出時尚感。

塗黑前的插圖　　　　　部分塗黑的插圖

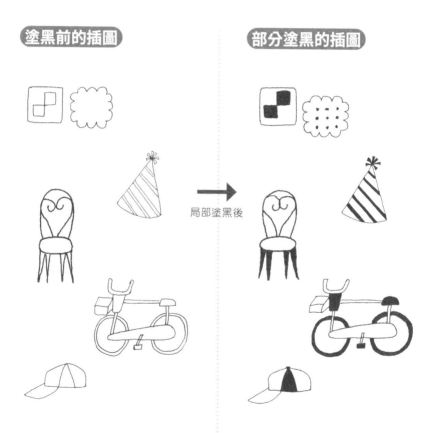

局部塗黑後

無上色插圖特色

1. 馬上可以完成的簡單插圖。
2. 相較於鮮豔色彩是較柔和的復古時尚。
3. 只要一支鋼筆就可以完成。

塗黑插圖特色

1. 最快詮釋黑白經典的復古時尚。
2. 每個人可自由想像套入彩色的多樣風格。
3. 增加插圖的視覺深度與豐富性。

小面積塗黑 只要輕輕同方向移動筆尖，小心不要畫出線外！

TIPS
1. 小心不要重複塗在同一處，以免墨水弄濕紙張破掉。
2. 先確認要塗黑的地方再下筆，不用全部上色。
3. 上色時盡量移動鋼筆，不要停留太久。

留白間隔線 要在黑底表面表現白色線條，除了用針筆畫上白線，另外還可跳過間隔線不上色。

TIPS
1. 先畫出要留白的間隔線的外圍，只將外圍區域塗黑即可。
2. 大面積塗黑時，可一邊轉動紙張一邊塗黑比較快速省時。

使用漫畫塗黑筆為大面積塗黑上色

纖細的鋼筆筆尖不適合用來大面積塗黑，建議使用軟尖筆刷的塗黑筆來大面積上色，可以畫得又快又好，等上手後可以採用酒精型或大筆刷色筆。

小色塊

TIPS
注意必須等鋼筆線乾了之後，才可以進行塗黑動作。

DRAW BREAK

新手入門！鋼筆須知 Q&A（I）

於從沒接觸過鋼筆的人來說，鋼筆的世界始終是一個謎，以下整理了常見的鋼筆疑問，希望讓大家能漸漸了解鋼筆的特性。

Q 鋼筆墨水阻塞無法出墨或是突然大量出墨該怎麼辦？

A：如果是這種情形的話，必須馬上拆下來重新清洗乾淨。另外鋼筆和墨水的廠牌也很重要，最好是選擇相同品牌生產的鋼筆和墨水組合使用。各家品牌的墨水品質不一，而每家廠牌的鋼筆構造設計也有些微變化。因此容易發生不相融合的情況，最好清洗風乾後放入相同品牌的墨水。

Q 為什麼前一刻還能流暢地書寫，過一會兒就寫不出來了？

A：除了檢查是不是持筆的姿勢和角度不對，再看看是不是鋼筆蓋子沒蓋上導致筆尖墨水乾掉，造成墨水被阻塞了。另外要避免鋼筆筆尖長時間碰觸到紙張、面紙以及布料，以免因為毛細現象讓墨水流光了。

Q 很想馬上學會使用鋼筆，但鋼筆價格好貴怎麼辦？

A：現在有很多廠牌推出百元有找的鋼筆，墨水也是超親民的零錢價格。因此建議可以先購買入門款使用，等習慣鋼筆的書寫方式並熟練後，有興趣的話再購買進階版鋼筆即可。

Q 鋼筆和原子筆的差別？用鋼筆書寫需要很用力嗎？

A：首先原子筆是一次性使用，墨水筆管用完即需丟掉，而鋼筆可以更換墨水所以能重複使用。原子筆的出墨方式必須將筆尖的鋼珠用力壓下去才能書寫，而鋼筆是利用毛細現象讓墨水自然流出，所以只要將筆尖輕輕滑過即可。相較於原子筆，則鋼筆的書寫更輕鬆。

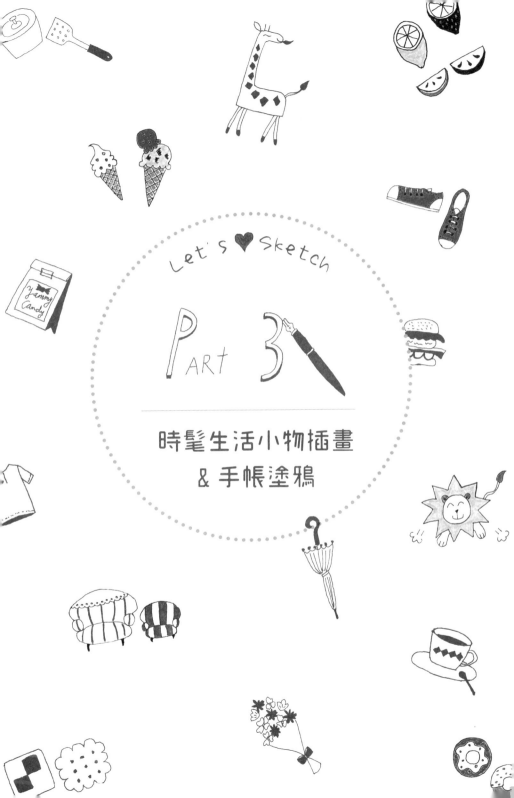

Let's ♥ Sketch

Part 3

時髦生活小物插畫
& 手帳塗鴉

SWEETS

美食 & 甜點

只要學會畫美食插圖，就可以在日誌上紀錄一天食物以控制體重，還可以完成一幅普普藝術插圖掛畫，展示在客廳欣賞。

披薩 Pizza

好吃的披薩人人愛，簡單的一個披薩插圖就可以變成一幅普普藝術插畫。

 → →

首先畫一個三角型。　　繼續畫出起司和　　　最後畫出餡料陰影，並
　　　　　　　　　　　上面的餡料。　　　　點上胡椒黑點即可。

飯糰 Onigiri

今天早餐想吃甚麼？來個飯糰如何？只要利用括弧線和方型線條即可輕鬆畫出！

 → →

用括弧線和方型畫出　　繼續用括弧線畫出　　　最後將酸梅圓球和海
飯糰底部和海苔。　　　飯糰外圍輪廓。　　　　苔塗黑即完成。

漢堡 Hamburger

漢堡看起來線條很複雜，似乎很不好畫，其實只要將幾種圖型結合在一起即可。

 → →

用半圓形和波浪線條　　接著畫出肉排、培根　　最後將生菜和培根部
畫出麵包和生菜。　　　和番茄片 (黃瓜片)。　分塗黑即完成。

冰淇淋 Ice Cream

想快速畫出冰淇淋圖案很簡單，只要畫出半圓形、括弧線和三角型即 OK ！

 → →

先畫出三角型甜筒 部分。　　　　　接著畫出上半部 的冰淇淋。　　　　最後畫出格紋甜筒和 裝飾糖果即完成。

薯條 French Fries

要畫出速食店的薯條，只要注意將長條型薯條呈光束般交錯排列好即完成。

 → →

先畫出倒梯型的盒子。　　接著畫出如光束般交 錯排列的長型條狀。　　最後在盒子中心畫一個 英文字母即完成。

甜甜圈 Donut

只要會畫圓就可以輕鬆畫出甜甜圈喔！跟著我們一起畫吧！

 → →

畫出大小兩個圓形。　　接著在兩個圓之間圍 著中心畫出波浪線。　　最後將波浪外圍塗黑， 並畫出裝飾黑點即可。

你還可以這樣畫！

將冰淇淋球塗上鮮艷 顏色增強視覺感。　　將三個插圖前後放置， 製造豐富層次感。　　兩種不同造型的甜甜 圈看起來更可口。

TEA TIME

午茶時光

　　餅乾、草莓蛋糕、可頌、厚片吐司、三明治……，你喜歡的午茶點心有那些呢？

飲料 Drinks

在杯子裡畫出塗黑的色塊表現飲料的透明感，再用針筆畫出白色虛線呈現立體感！

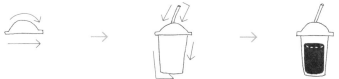

首先畫出杯子的上蓋。　　　接著畫出杯身　　　　最後畫出塗黑色塊並畫
　　　　　　　　　　　　　　和吸管。　　　　　　　出白色虛線即完成。

啤酒 Beer

在杯子上面畫上一圈括弧線以表現滿出來的啤酒泡泡，看著就好想乾杯。

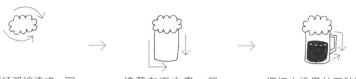

首先用括弧線連成一圈。　　　接著在下方畫一個　　　把杯中塗黑並用針筆
　　　　　　　　　　　　　　ㄩ型。　　　　　　　畫白色虛線。

紅酒杯 Wine glass

在西餐插畫中常出現的紅酒與酒杯畫法很簡單，快來學會品酒時尚插圖。

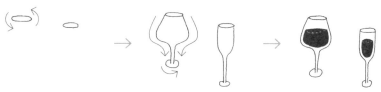

首先畫兩個小橢圓型。　　　畫出兩側圓弧形杯身　　最後塗黑並用針筆
　　　　　　　　　　　　　與橢圓杯底。　　　　　畫出酒面虛線。

紅酒 Wine

除了紅酒還搭配酒杯，增加整體感之外更有浪漫品酒 Fu！

 → →

首先畫出橢圓型瓶口
和長方形瓶身。

畫上瓶口包裝和四角型
酒瓶標籤。

將包裝和標籤上色
即完成。

吐司 Toast

每天當早餐的烤吐司怎麼可以不會畫，一起跟著我們 Step by Step 吧！

 → →

先畫出橢圓型的
一半形狀。

接著畫出凵型並連接
橢圓型。

沿著側邊形狀畫出厚度塗
黑後用針筆畫出焦黑狀。

三明治 Sandwich

看起來很難畫的三明治實際上畫起來不難，只要拆解成幾個形狀就很簡單。

 → →

先畫兩個括弧線組成
的內餡。

用長條狀在上中下連
接兩個內餡。

將內餡塗黑並畫出三角
型和叉子。

你還可以這樣畫！

用繽紛色彩表現出熱
帶風情。

用咖啡色表現出表面
的焦酥感。

依三明治畫法也可以
畫出可口的蛋糕。

KITCHEN WARE

廚房用品

刀叉餐具可以用來標示代表餐廳和美食，製作自己的美食地圖時非常方便實用！

刀叉餐具 Cutlery

繪製刀叉不需要講究線條筆直，圓弧胖胖的線條反而讓圖案看起來可愛！

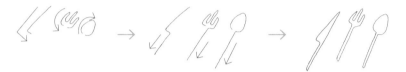

先分別畫出三種餐具　　　接著繼續往下延伸　　　再繞回另一側連接尾
的前端部位。　　　　　　畫出柄身一側。　　　　端即完成。

馬克杯 Mug

馬克杯的發明風靡一時，是很多人的青春回憶，插畫表現復古又時尚。

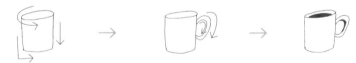

用橢圓型和ㄩ型畫出　　　接著在側邊畫上握把。　　將杯口中間和握把內
杯身。　　　　　　　　　　　　　　　　　　　側塗黑表現立體感。

碗 bowl

杯碗都是餐具的主要代表，平時用餐時可以多多觀察，比杯子的畫法更簡單！

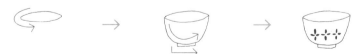

先畫一個稍扁的橢圓型。　　接著畫一個半圓型和　　　最後在碗身裝飾色
　　　　　　　　　　　　　長條型。　　　　　　　塊即完成。

玻璃水壺 Glass Kettle

學會畫基本的水瓶之後，自然就會畫花瓶和咖啡滴壺。

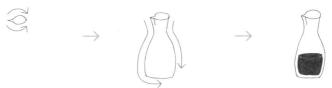

首先畫出橢圓型瓶口。　接著往下畫出瓶身和　最後塗黑後用針筆
　　　　　　　　　　　　瓶底。　　　　　　　畫出水面虛線。

摩卡壺 Moka Pot

咖啡迷注意了，常出現在影片和漫畫及插畫中的經典摩卡壺一定要學會。

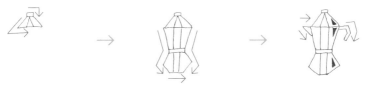

首先組合四角型　　　接著畫出像漏斗般　　最後畫出把手和三角形
和三角型。　　　　　的壺身。　　　　　　陰影即可。

烤吐司機 Toaster

最常出現在早餐和廚房裡的烤麵包機，充滿復古風情。

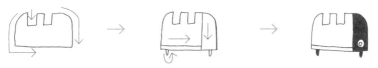

先畫出兩個凹槽機身。　接著畫出間隔線和底座。　最後畫上開關和上色即
　　　　　　　　　　　　　　　　　　　　　　　完成。

你還可以這樣畫！

加上法文「好吃」　　搭配吐司和盤子更有　早餐用摩卡壺煮出的
就完成了。　　　　　整體感。　　　　　　咖啡最香濃。

FRUITS

水果咬一口！

　　水果的外型通常以圓型和橢圓型居多，再點綴一點葉子就完成，很簡單！

鳳梨 Pineapple

用三角形上半部來表現鳳梨尖尖刺人的突起表皮，葉子也尖尖的就更像了！

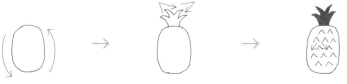

首先畫出一個橢圓型。　　　接著在上面畫出　　　　最後畫上尖尖的表皮和
　　　　　　　　　　　　　尖尖的葉子。　　　　　塗黑葉子即完成。

柑橘 & 檸檬 Orange & Lemon

檸檬是各國甜點和美食常見的食材和美味的關鍵，在很多美味餐點的插圖裡都可見到。

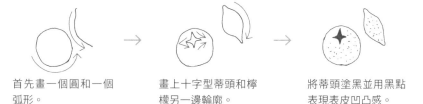

首先畫一個圓和一個　　　　畫上十字型蒂頭和檸　　　將蒂頭塗黑並用黑點
弧形。　　　　　　　　　檬另一邊輪廓。　　　　表現表皮凹凸感。

西瓜 Watermelon

清涼感十足的西瓜和西瓜汁是夏天最佳解渴飲料，要畫出西瓜不難，只要會畫圓就好！

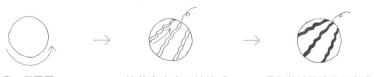

首先畫一個圓圈。　　　　接著畫出表面波浪或　　　最後將紋路塗黑即完成。
　　　　　　　　　　　　鋸齒狀紋路和蒂頭。

櫻桃 Cherry

維他命 C 超多的養顏美容水果櫻桃深受大家喜愛，畫成插畫的模樣很可愛且畫法非常簡單。

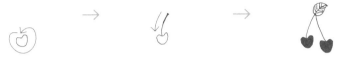

首先畫一個圓角的愛心。

接著畫出一條弧線作為梗（弧線頂端可塗厚更立體）。

最後將櫻桃塗黑或是畫上葉子即完成。

奇異果 Kiwi Fruit

大人小孩都愛的奇異果畫法非常簡單，可以跟小朋友一起練習。

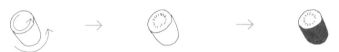

首先畫一個橢圓型並連接半個橢圓型。

接著在橢圓型裡畫一圈放射狀線圈。

最後將半個橢圓型塗黑即 OK。

蘋果 Apple

最常出現在插畫或塗鴉裡的水果非蘋果莫屬，步驟簡單，跟著畫馬上學會。

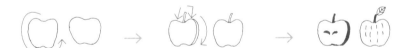

首先畫出有兩個凹槽的蘋果外型。

接著畫出莖梗和外皮弧線。

畫上兩個黑籽並用線條表現表皮紋路即 OK。

你還可以這樣畫！

彩色和黑白色檸檬各有其視覺魅力。

水果圖案搭配鮮豔的水果切面更加好看。

用彩色葉子和黑色點點凸顯出西洋梨的特色。

GOING OUT ITEM

美美出門去

帽子、衣服、裙子、鞋子、包包、項鍊戒指……等，從頭到腳
的所有造型行頭插畫圖案繪畫技巧一次學會！

戒指 Ring

喜帖、婚禮海報、珠寶飾品廣告中都可以看到戒指的身影，用插畫表現更凸顯與
眾不同的設計風格！

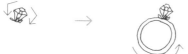

用三角型和四角型組合　　在鑽石底下畫出兩　　　在圓圈內外塗上黑色陰
出鑽石切面圖案。　　　　個大小圓圈。　　　　　影即完成。

紳士帽 Fedora

將紳士的帽緣縮小就成為禮帽，在帽子上裝飾蝴蝶結和緞帶就變成淑女帽，只
要學會基本帽型就可以自由變化。

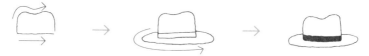

先畫出一個凹凸的半　　　接著在底下接上長條　　　將長條型裝飾緞帶塗
圓型。　　　　　　　　　型和橢圓型。　　　　　　黑即 OK。

棒球帽 Baseball Cap

棒球帽不分男女性別，成為嘻哈風和運動風最潮的時尚單品，而插畫圖案同樣很
簡單就可完成。

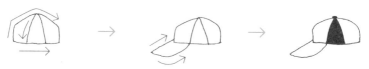

畫一個四邊有角度的　　　接著在邊緣連接一個　　　最後加上帽頂圓釦和
半圓型並分成三等份。　　半圓型帽簷。　　　　　　中間等份上色即可。

靴子 Boots

靴子沒有想像中難畫,可以想成是延伸一般鞋子的線條輪廓,從鞋口往上
畫出靴子的高度就可以了。

 → →

首先畫出靴面輪廓。　　畫出靴底和靴面裝飾　　最後畫上裝飾虛線和鞋
　　　　　　　　　　　蝴蝶結。　　　　　　　帶即可。

包包 Bags

包包的造型很多,只要改變提帶的長短,就變成手提包和肩背包,完成多樣包包圖案。

 → →

首先畫出包身和包釦　　接著在包底兩邊畫出　　最後將包身上色並畫上
形狀。　　　　　　　　弧形剪接線和提帶。　　裝飾虛線即 OK。

後揹包 Backpack

大人小孩都愛的後背包雖然輪廓線條很多,但只要分區塊先後組合起來就不會太難。

 → →

首先用大小兩個圓角　　接著在包身和兩側畫　　再畫出兩條背帶和帶釦
四角型組合出包身。　　出有蓋的口袋。　　　以及裝飾虛線即可。

你還可以這樣畫!

用圓圈和水滴型組合　　依個人喜好用鮮豔　　用虛線和鮮豔色彩表現
出復古造型耳環。　　　色彩妝點帽子。　　　帆布鞋的特色。

上衣

只要畫出衣服基本輪廓外型，改變袖子長度就是不同款式的服裝，大家可以自由畫出想要的服裝風格。

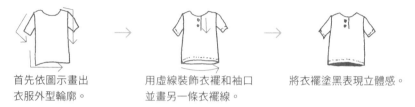

首先依圖示畫出
衣服外型輪廓。

用虛線裝飾衣襬和袖口
並畫另一條衣襬線。

將衣襬塗黑表現立體感。

長褲

不管是喇叭褲、直筒褲、煙管褲，只要在膝蓋以下畫出不同角度的線條，就可以畫出各種造型長褲。

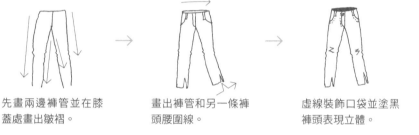

先畫兩邊褲管並在膝
蓋處畫出皺褶。

畫出褲管和另一條褲
頭腰圍線。

虛線裝飾口袋並塗黑
褲頭表現立體。

短褲

清涼俏麗的短褲有分超短褲和膝上褲，可性感也可優雅，在繪圖時改變褲子長度和寬度即可！

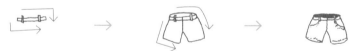

首先畫出長條型腰帶頭。

接著畫出一條褲頭線
和短褲輪廓。

最後畫上裝飾虛線並
上色褲頭位置。

迷你裙

長裙短裙款式圖案多變，改變寬度可畫出窄裙和 A 字裙還有可愛的蓬蓬裙，真是很有趣呢！

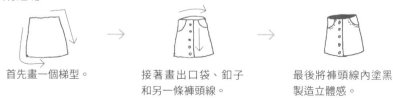

首先畫一個梯型。

接著畫出口袋、釦子
和另一條褲頭線。

最後將褲頭線內塗黑
製造立體感。

眼鏡

眼鏡可以畫得很簡單也可以很細緻,但最簡單的畫法是兩個圓圈和兩條圓鉤線就能完成。

 → →

首先畫出兩個斜角三角型。 在外圍畫出更大的斜角三角型。 再畫出兩條長條型耳鉤即完成。

襪子

自己親手在卡片上,畫出紅白色毛襪圖案,就是最可愛的聖誕卡片。

 → →

首先依畫線方向完成短襪外型。 接著畫出色塊和襪口裝飾虛線。 最後將色塊上色即 OK。

圍巾包

利用圓圈和波浪線條來表現圍巾的柔軟外型,再利用弧線讓圍巾看起來更生動。

 → →

首先畫出一個圓圈和半圓型線條。 接著將線轉彎接另一邊平行的波浪線條。 畫出另兩條平行波浪線並用虛線裝飾。

> 你還可以這樣畫!

用色塊線條變化出各種上衣造型。 利用線條和顏色表現眼鏡的時尚造型。 彩色色塊拼貼營造襪子的可愛感。

PLANT
花草 & 大樹

　　花朵和大樹都是很常見的插圖，即使只是花搭配葉子的花環，或是幾片葉子象徵落葉，怎麼畫都很有意境。

葉子 Leaf

葉子的種類很多，形狀也各式各樣，平時可以多多觀察外型輪廓！

 → →

首先畫一個水滴形狀。　　畫一條貫穿水滴的弧線代表葉梗。　　畫一條條弧線代表葉脈紋路。

聖誕樹 Christmas Tree

應景的聖誕樹也是最具代表性的圖案，下次用親手畫的聖誕卡送給好友吧！

 → →

先畫一個閃電線條。　　接著連接另一條閃電線條和四角型樹幹。　　在頂端畫一個黑色星星和 V 字樹尖狀即 OK。

大樹 Tree

可以用圓型、橢圓型和三角型來表現各種樹的造型，用簡單的線條呈現可愛感。

 → →

首先畫一個橢圓型。　　接著畫一個長條梯型及一側斷面樹幹。　　最後裝飾括弧線和樹皮虛線即可。

花朵 Flower

美麗的花朵畫起來可愛又吸睛，不需太複雜的線條就能表現不同的風情。

 → →

用圓圈和圓角愛心畫
出花心和花瓣。

接著畫出其他的花瓣。

最後在花心往外畫線來
表現花蕊。

花苞 Bud

因不同花種的花苞大小和形狀差異很大，但可以簡化線條以搭配花朵的整體感。

 → →

首先用括弧線和半圓
型組成花瓣。

接著畫上另一個花
瓣、花蕊線和莖。

可以在旁邊畫上另一個
花苞圖案。

花束 Bouquet

花束插圖的呈現大致相同，但可以搭配不同的花種和數量以變化花束的豐富性。

 → →

用兩個四角型組成蝴蝶
結，再畫傘狀斜線。

接著在傘狀斜線上用花朵
堆疊成三角形狀。

可選擇三角位置的花朵
上色塗黑。

你還可以這樣畫！

用簡單的線條畫出幸
運草和楓葉。

利用色彩妝點出不
同的風格。

請注意圖案位置和顏色
的均衡。

CUTE PET ZOO

可愛動物 & 寵物

　　這裡介紹的貓咪畫法可以適用在很多動物或寵物上，只要一點細節變化就能完美變身！

貓咪 Cat

可愛的貓咪人人愛，尤其耳朵是重要特徵，可以特別強調！

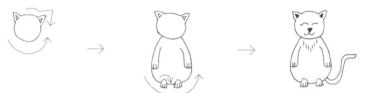

首先結合圓圈和三角型變成貓咪的臉。

用水滴形狀畫出身體，四肢和尾巴。

用虛線表現皮毛感並畫上貓咪的臉即 OK。

長頸鹿 Giraffe

長頸鹿最有名的特徵就是那長長的脖子，可以加強脖子的細長程度！

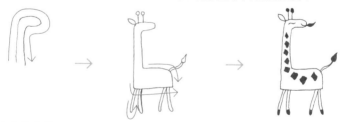

依畫線方向畫出長頸鹿頭與脖子。

接著往下畫出身體、腳和尾巴。

畫出臉和身體斑紋。

綿羊 Sheep

綿羊蓬蓬感十足的綿羊毛是主要特色，利用括弧線來營造蓬鬆感。

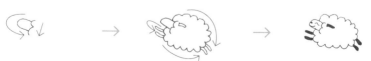

首先利用橢圓型結合括弧線完成臉部。

用括弧線畫一圈成為身體並畫出腳和角。

最後畫上表情，並將角和四隻腳上色即完成。

北極熊 Polar Bear

為了讓更多人喜愛和保護瀕臨絕種的北極熊，讓我們把北極熊變可愛吧！

 → →

用兩個圓圈和半橢圓型表現頭和耳朵。　　接著依畫線方向畫出身體、手和腳。　　最後將耳朵和鼻子上色即 OK。

獅子 Lion

獅子濃密的毛髮是凶猛的象徵，繪畫時很難駕馭，這裡建議用簡單可愛的線條來表現。

 → →

首先用一大兩小圓圈表現頭和耳朵。　　接著用鋸齒線凸顯獅子的毛髮。　　畫上表情，並將耳朵和尾巴上色即完成。

大象 Elephant

小時候上繪畫課應該都有畫大象的經驗吧！是不是覺得那時候畫的大象很可愛？讓我們來重溫一下吧！

 → →

首先依畫線指示，畫出大象的頭和鼻子。　　依畫線方向，用圓圈和多邊形畫出耳朵和身體。　　最後將耳朵和腳的部分上色即可。

你還可以這樣畫！

改變耳朵和五官表情就變成其他可愛的動物。　　增加小草和木架就變成一幅可愛的羊兒插圖。　　亮眼的顏色讓圖案更鮮明活潑。

LIFESTYLE PRODUCTS

浪漫生活雜貨

在畫日常生活雜貨時，為避免過於呆板無趣，可以試著將線條簡化，視情況用弧線取代直線以營造可愛浪漫氛圍。

沙發 Sofa

沙發插圖畫起來一點都不難，讓我們一起拆解步驟完成圖案吧！

 → →

結合兩個圓圈和橢圓型當座椅和扶手。　　接著畫一個圓弧型椅背。　　用括弧線（蕾絲布）和線條作為沙發的圖案。

桌子 Table

插圖中常出現各種造型的桌子圖案，桌面放著花瓶或一杯咖啡，簡單卻很有意境！

 → →

先畫圓弧型ㄇ字型當作桌巾。　　用波浪線畫出桌巾下襬並畫四個尖角。　　將桌腳上色並用交叉斜線當作格紋桌巾。

椅子 Chair

椅子跟桌子一樣常出現在插圖中，這邊要介紹的是古典的風格，簡單的線條每個人都能馬上上手。

 → →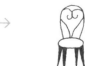

首先用大小橢圓型組成椅背和椅墊。　　畫四個尖角椅腳和心型線條椅背。　　最後將四隻腳上色即完成。

食物採買 Go Shopping

用紙袋裝食物看起來時尚又環保,畫成插畫好看又浪漫,還可以做成明信片!

先畫一個兩側有閃電線
條皺褶的四角型。

接著用括弧線畫出長條
型棍子麵包。

再畫上花朵等圖案後,
選擇部分上色即 OK。

紙袋 Paper Bag

用紙袋包裝成的商品或禮物總是特別好看,繪成廣告 DM 或海報也很吸睛。

首先將長條型和四角
型連接在一起。

畫出膠帶、四角型標籤
和側邊兩個狹長三角型。

在標籤上裝飾圖文並將
側邊三角型上色。

雨傘 Umbrella

在很多場合可以看到雨傘圖案和商標,用簡單的線條畫成插圖造型非常可愛。

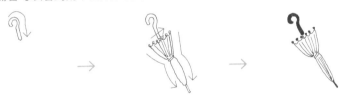

首先畫出一個問號形狀
管子。

依順序畫出中間束起來的
三角型及管子尾端。

畫出象徵褶痕的直線並
將手把上色。

你還可以這樣畫!

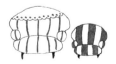 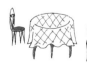

塗上彩色,圖紋頓時
鮮活起來。

可以在旁邊畫出袋中
物品表現整體感。

依自己喜好畫上喜歡的
圖紋和顏色。

STATIONERY

文具小物

　　帶有文青風的文具很受歡迎，紙膠帶、筆記本、鋼筆等插圖，畫起來小巧可愛，讓人愛不釋手。

書 Book

繪製書的厚度時，須特別注意線與線的平行與轉角的角度，掌握好距離與角度就能輕鬆完成！

 → →

利用長條型變成有厚度的四角型。　　接著畫出多條直線與扣帶及鈕子。　　用文字或圖案裝飾書的封面。

筆記本 Note Book

繪圖時將四角型畫成斜角型，並用另一條斜線畫出封底以表現立體感！

 → →

先畫出帶有長條型邊線的四角型。　　畫出封底斜線及文字圖案裝飾。　　將長條型區塊塗黑即完成。

信封 & 信紙 Envelopes & Letters

構圖時可以將信封和信紙交疊在一起，完成的圖案畫面較有結構設計感。

 → →

首先畫出兩個交疊的大小四角型。　　在小四角型裡畫一個V字型作為信封蓋。　　最後畫出信紙的橫線即 OK。

紙膠帶 Masking Tape

紙膠帶因具有話題性的主題圖案並且種類豐富，畫起來也特別生動可愛。

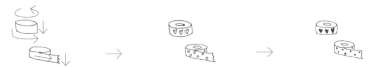

先畫橢圓型、平行的弧
線四角型和鋸齒斷面。

再畫一個小橢圓和喜歡
的圖案裝飾。

最後將圖案上色即 OK。

剪刀 Scissors

剪刀在手作雜貨步驟教學圖案中常常出現，可以很簡單標示出位置與做法。

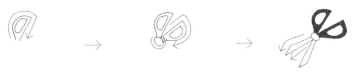

首先用半圓型和橢圓
型組合成剪刀柄。

完成另一側剪刀柄和橢
圓型中心。

畫兩個四角型尖角並將
剪刀柄上色。

鋼筆 Fountain Pen

鋼筆圖案和其他筆類的畫法大同小異，差別在筆尖的形狀畫法不同，可以多觀察練習。

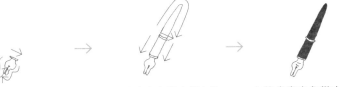

首先依線條指示畫出鋼
筆筆尖。

依順序畫出中間束起來的
三角型及管子尾端。

在筆尖畫出象徵文字的
直線並將筆桿上色。

你還可以這樣畫！

畫出最喜歡的印花圖
案紙膠帶。

簡單用紅白藍三色畫
出國際信封。

加入鋼筆圖案讓插圖更
生動活潑。

LET'S PARTY

準備派對囉！

　　三角旗、造型氣球、派對帽、拉炮、禮物和生日彩旗，都是常出現在慶典派對插畫中的元素，現在一起來學會歡樂派對的插畫吧！

派對三角旗 Party Pennants

三角旗最常出現在賀卡、派對和恭賀慶祝的插畫中，搭配賀詞、禮物、紅酒香檳、拉炮等，歡樂氣氛十足！

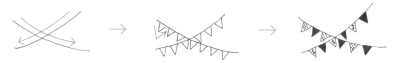

首先畫兩條交叉弧線。　　接著等距離畫出多　　將三角型畫上圖案並
　　　　　　　　　　　　個三角型。　　　　上色。

生日彩旗 Birthday Bunting

生日彩旗造型有圓型、三角型和多邊型，繪圖時在上面寫上賀詞就完成了。

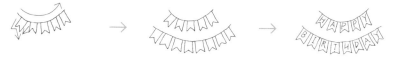

在一條圓弧線畫五個有　　再畫一條有八個四角　　在旗子裡寫上 HAPPY
凹角的四角型旗子。　　　旗的弧線。　　　　　BIRTHDAY 即完成。

氣球 Balloon

各種可愛造型氣球常出現在派對布置上，也是賀卡和生日卡上常出現的插圖。

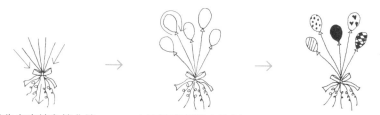

首先在直線和捲曲線　　在直線頂端畫水滴型　　最後將氣球畫上圖案
之間畫一個蝴蝶結。　　和三角型組合的氣球。　上色即完成。

派對帽 Party Hat

營造歡樂慶祝派對氣氛的主要配件非派對帽莫屬，也常出現在慶祝勝利和歡樂慶典的插畫中。

 → →

首先畫一個三角錐型。　　畫上斜線裝飾並在尖端裝飾數個小三角型。　　最後將斜線和尖端裝飾上色即 OK。

禮物 Gift

禮物上的裝飾蝴蝶結是視覺重點，禮物盒子大小則可任意變換。

 → →

首先用長條型和四角型組成禮物的一半。　　完成禮物另一半並畫一個蝴蝶結。　　將蝴蝶結和中間長條緞帶上色即可。

拉炮 Cracker

用三角型、四角型和長條型來組成拉開拉炮時的模樣，是不是很簡單呢？

 → →

首先畫一個三角型。　　接著畫數個黑白色小方塊和波浪長條型紙帶。　　將部分紙帶還有三角型內的斜線上色。

你還可以這樣畫！

畫上鮮艷的圖案顏色讓禮物更漂亮。　　繽紛可愛的派對帽，讓畫面更顯歡樂。　　香檳加上三角旗就是派對的象徵。

55

BON VOYAGE
環遊世界

　　跟度假和旅行相關的圖案和插畫非常受大家喜愛，巴黎鐵塔、倫敦的大笨鐘和比薩斜塔等，都是不能不會的經典插畫。

飛機 Airplane

飛機常出現在跟旅行有關的配圖和插畫中，這裡介紹的插圖風格是可愛風。

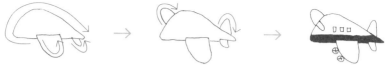

首先依畫線指示畫出飛機外型。

接著添加其他機翼和尾翼。

畫出窗戶等細節並塗上色塊。

汽車 Car

汽車的車身輪廓在畫圖時要特別注意前後比例，最後針對細部重點裝飾即可。

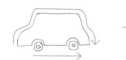

首先依畫線指示畫出汽車輪廓和圓圈輪胎。

畫上窗戶和車燈等其他細節。

將輪胎和局部細節上色即完成。

腳踏車 Bicycle

掌握好腳踏車的基本架構跟相關位置，可以多多練習多畫幾次，自然會熟練起來。

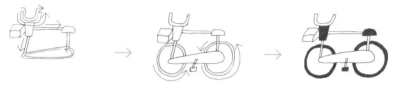

首先畫出腳踏車的部分框架。

接著完成所有腳踏車的框架輪廓。

最後將輪胎和部分區塊上色即完成。

艾菲爾鐵塔 Eiffel Tower

象徵巴黎的艾菲爾鐵塔乍看之下很難畫，但掌握重點特徵後，畫出屬於自己風格的艾菲爾鐵塔也沒問題。

首先依線條指示畫出鐵塔的部分框架。

畫出鐵塔下半部及內部部分框架。

最後完成全部的內部框架線條即 OK。

大笨鐘 Big Ben

象徵英倫代表之一的大笨鐘可以用多種形狀組合而成，畫起來簡單又快速。

首先用三角、四角、梯型組成外型輪廓。

用直線和小四角型裝飾內部細節。

畫上兩個大小圓圈的時鐘，再加上指針即可。

比薩斜塔 Pisa

比薩斜塔的建築特色就是角度斜斜的，在畫的時候必須一層一層斜斜地堆疊。

首先畫一個弧線四角型。

接著繼續斜斜地堆疊弧線四角型。

總共堆疊六層後，畫出圓弧拱門形狀。

你還可以這樣畫！

加上「TAXI」字框標示，就變成計程車。

塗上不同色塊即變成觀光巴士。

幾何圖形多層堆疊後，局部塗上紅色即完成東京鐵塔。

FOOD

經典異國料理

　　你有自己的美食地圖、食譜筆記和減肥日記嗎？一起用插畫記錄下所有美味的記憶。

印度咖哩拉餅 Curry Chapati

印度咖哩拉餅圖案最主要就是將拉餅比例畫大，並表現出凹凸的立體感。

先畫圓型盤子、葫蘆型抓餅、米飯和圓型配菜。

用括弧線裝飾米飯及裝飾配菜。

用短線表現抓餅立體感，並裝飾盤子。

沙拉 Salad

沙拉插圖表現出水果和蔬菜的豐富感，繪圖時盡量往上堆疊並呈現三角構圖。

畫半圓型的碗和水果、小黃瓜、紅蘿蔔等蔬果。

用括弧線表現綠色蔬菜的葉片輪廓。

將碗及部分蔬果塗黑即完成。

義大利麵 Pasta

想簡單快速畫出義大利麵線條，建議可以用弧線一層層緊密堆疊來表現。

首先畫橢圓型盤子和括弧線的麵條輪廓。

接著畫出淋上醬汁的形狀。

用弧線表現出麵條輪廓，並將醬汁塗黑。

夏威夷蓋飯 Poke

將荷包蛋、漢堡排、醬汁和蔬菜都畫進碗中,將碗畫上裝飾圖案讓畫面更完整。

 → →

先畫出圓碗和橢圓漢堡
排、醬汁和荷包蛋。

用括弧線和圓弧長
條型表現蔬菜配菜。

裝飾表面紋路並將局部
區塊上色塗黑。

義式番茄起司沙拉 Caprese Salad

將起司和番茄切片畫在盤子中間,旁邊羅勒葉的位置則用三角位置法則繪圖。

 → →

首先用大小圓圈畫出圓
盤和幾片羅勒葉。

畫上半圓番茄切片和平行
長條型表現起司厚度。

裝飾半圓型番茄片的切
面後,即完成。

日式可樂餅 Croquette

可樂餅要營造出表皮酥脆感,從輪廓外型到表面的凹凸感,可以全部用皺紋線來表現。

 → →

先畫不規則橢圓型可樂
餅和小橢圓番茄。

接著畫半橢圓盤子和多
片生菜。

將小番茄或其他圖案上色。

你還可以這樣畫!

將彩色筆沿著弧線旁
畫出一條條麵條。

鮮紅番茄和羅勒葉很
好地襯托了起司片。

用駝橘色和皺紋線表現馬
鈴薯可樂餅的酥炸表皮。

新手入門！鋼筆須知 Q&A（II）

Q 在購買鋼筆時有甚麼要注意？

A：除了預算外，在購買時可以告知店員自己的需求和目的，以免買錯後束之高閣。此外還需要親自握筆試寫一下，因為如果筆握的地方握起來不舒服，會影響到書寫的流暢度和持久度，小細節還是有學問的喔！

Q 鋼筆該怎麼存放？環境太乾燥有影響嗎？

A：只要不會太過劇烈的晃動，還是可以放在一般筆袋中，但謹慎起見還是個別存放較好。市面上有專門放置鋼筆的筆套、筆盒和筆架，有多種隔層種類可供挑選。存放的環境宜適中，太乾或太溼都不好，可能導致筆身變形。

Q 可以將黑色墨水換成其他彩色墨水嗎？會不會造成顏色混濁？

A：可以喔！只要將鋼筆清洗乾淨。將鋼筆清洗乾淨後，可用衛生紙包住筆尖輕甩幾下，確定衛生紙上已經沒有墨水顏色後，就可以換裝新顏色卡式墨水或吸墨器使用。鋼筆清洗方式可以參考本書 P.20 介紹。

Q 我買的是防水墨水，請問跟一般墨水的差別是什麼？

A：防水墨水一般來說比水性墨水較快乾，顏色較能長久保存並維持飽和顏色。缺點是墨水快乾較易導致筆尖阻塞，所以必須時常清洗，不使用時也需仔細清洗烘乾或風乾後保存。

BON VOYAGE

TRAVEL

ALLEZ!
BASEBALL
HOME RUN

hello!

SUMMER

natural –
ICE CREAM
SHOP

SPECIAL
DAY

Let's ♥ Sketch

Part 4

時尚英文字體 &
可愛圖案 + 文字組合

S/s
NEW
RELEAS

Happy

WEEKEND

HALLOWEEN
TRICK OR TREAT

HANDMADE

Store & Marché

CUTE!
hello
PAPER

正楷體大小寫 & 數字

常見於印刷體，多使用於公告、圖表，及填寫正式表格或強調語意時。

書寫技巧 — 書寫字體時需注意要以方正的輪廓為準。 —

→

→

先畫一條由上往下
的斜線。　　　　　　於另一側畫相反方向斜線。　　在中間位置畫一條橫線。

大寫

A B C D E F G H I
J K L M N O P Q R
S T U V W X Y Z

小寫

a b c d e f g h i
j k l m n o p q r
s t u v w x y z

數字

1 2 3 4 5 6 7 8 9 10

cursive script

草寫體大小寫 & 數字

　　屬於書寫體的一種，是沒有限定風格的手寫字體。這種連筆的字體常出現在內容較為正式的手寫書信、文稿或是情書。

書寫技巧——主要以弧線和勾尾線組合而成，書寫時需放鬆手腕。——

先畫一條由上往下的弧線。　像畫圓一樣往上連接起來。　往下畫再往上畫一個勾。

大寫
A B C D E F G H I
J K L M N O P Q R
S T U V W X Y Z

小寫
a b c d e f g h i
j k l m n o p q r
s t u v w x y z

數字
1 2 3 4 5 6 7 8 9 10

Narrow Block Type

正楷長體大小寫 & 數字

　　把正楷體字型拉長後的字體效果，字與字之間距離平衡，書寫起來特別容易，較常與圖案搭配呈現。

書寫技巧 — 不必要求方正輪廓，只要放鬆手腕及確保狹長形狀即可。

↓/	∧↓	A →
先畫一條比正楷體 A 更往內的斜線。	另一側畫相反方向較往內的斜線。	在中間位置畫一條橫線。

大寫

A B C D E F G H I
J K L M N O P Q R
S T U V W X Y Z

小寫

a b c d e f g h i
j k l m n o p q r
s t u v w x y z

數字

1 2 3 4 5 6 7 8 9 10

正楷長體粗體大小寫 & 數字

將正楷長體字型加粗後的字體，常出現在欲特別強調的文字和片語，因為特別明顯而更方便閱讀。

書寫技巧 — 將畫好的正楷長體字母線條再畫粗一點，讓字體更明顯有分量。—

 → →

首先寫出正楷長體 A。　　將一邊斜線兩側各畫斜　　其他斜線和橫線同樣用
　　　　　　　　　　　　線將中間包圍變粗。　　　線包圍加粗。

大寫

A B C D E F G H I
J K L M N O P Q R
S T U V W X Y Z

小寫

a b c d e f g h i
j k l m n o p q r
s t u v w x y z

數字

1 2 3 4 5 6 7 8 9 10

輪廓塊體大小寫 & 數字

像框架般將字型凸顯出來，白色色塊給人明亮輕盈的視覺感受。

 若無法準確畫出 A 形狀，可用描圖紙或較薄的紙放在字型上面練習。

首先寫一個倒 V 字型。　　　　接著畫一個小三角型。　　　再在下面畫一個ㄇ字連
接斜線。

A B C D E F G H I
J K L M N O P Q R
S T U V W X Y Z

a b c d e f g h i
j k l m n o p q r
s t u v w x y z

數字

1 2 3 4 5 6 7 8 9 10

3D Block Type

立體輪廓塊體大小寫 & 數字

　　跟輪廓塊體字型相同，只是在固定方向增加一點點黑色陰影，馬上就有像 3D 般的立體效果。

書寫技巧 — 畫陰影時需注意方向的一致性，即有光影感。

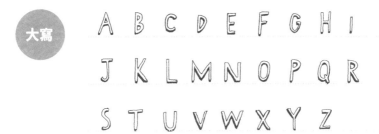

A	A	A
首先畫輪廓塊體 A。	在中間橫線和底部尾端畫出一點區塊。	將新畫出的區塊和小三角型尖端塗黑。

大寫

A B C D E F G H I
J K L M N O P Q R
S T U V W X Y Z

小寫

a b c d e f g h i
j k l m n o p q r
s t u v w x y z

數字

1 2 3 4 5 6 7 8 9 10

serif

襯線體大小寫 & 數字

同樣屬於手寫體的一種，在英文字型尾端添加了羅馬字母的字緣，給人耳目一新的感覺。

書寫技巧 — 在頭尾兩端往外畫粗，且形狀好像三角型底部般有尖角。—

A → A → A

首先畫一個正楷體 A。　　將右邊斜線塗黑變粗。　　在底下兩端畫出
　　　　　　　　　　　　　　　　　　　　　　　三角型尖角。

 大寫

A B C D E F G H I
J K L M N O P Q R
S T U V W X Y Z

 小寫

a b c d e f g h i
j k l m n o p q r
s t u v w x y z

數字

1 2 3 4 5 6 7 8 9 10

copperplate

花體字大小寫 & 數字

　　英文花體字於 18 世紀起源於英國，是英文字母的書寫藝術。用圓圈加以修飾，宛如小鳥般的優美線條，重現古典浪漫風情。

書寫技巧 ── 除了繞圓的線條之外，字尾尾端彎曲勾起也是主要特徵。──

首先畫一個尾端勾起　　　接著從尖端往下畫線。　　　從線底部往上繞圈
的斜弧線。　　　　　　　　　　　　　　　　　　　再勾回。

 大寫

ABCDEFGHI
JKLMNOP2R
STUVWXYZ

 小寫

abcdefghi
jklmnopqr
stuvwxyz

 數字

1 2 3 4 5 6 7 8 9 10

MIX FONT

好有趣！藝術字體插畫

用兩個以上不同字體的英文名詞或片語組合而成。

HALLOWEEN
TRICK OR TREAT

正楷體＋輪廓塊體變形，營造出恐怖氣氛。

ALLEZ!
BASEBALL
HOME RUN

正楷長體粗體＋正楷長體＋輪廓塊體組合出層次感。

S/s
NEW
RELEASE

用正楷體＋立體輪廓塊體突顯重要訊息。

ENJOY
THE
SUMMER

襯線體＋正楷長體＋正楷長體粗體強調夏天到來。

CUTE!
hello
PAPER

正楷體＋草寫體＋輪廓塊體表現可愛感。

HAPPY
BIRTHDAY~♥

輪廓塊體＋襯線體，並以愛心做結尾，帶著俏皮感。

ILLUSTRATION + MIX FONT

可愛又浪漫！手繪 LOGO 插畫

文字搭配圖案的組合更加完整且突顯其風格內涵。

正楷長體 + 正楷長體粗體 + 行李箱
圖案，象徵旅行一路順風。

正楷長體 + 輪廓塊體 + 咖啡甜點圖案，
代表優惠促銷活動。

正楷長體 + 草寫體 + 剪刀和布料圖案，
展現手作風格。

草寫體 + 輪廓塊體 + 正楷長體粗體 +
冰淇淋圖案，突顯出清新可愛風格。

草寫體 + 輪廓塊體 + 比基尼＆拖鞋圖案，
表現夏日的清涼感。

草寫體 + 立體輪廓塊體 + 正楷長體 +
啤酒圖案，一起歡樂派對吧！

DRAW BREAK

新手入門！鋼筆須知 Q&A（III）

Q 聽說清洗鋼筆時，「浸泡」過程很重要，要怎麼做？

A：要徹底將鋼筆清洗乾淨，就需要長時間浸泡。尤其要換成較淺的彩色墨水時，怕被之前的殘墨汙染，更需要用浸泡來清除乾淨。將筆握（不可放入整支筆身）浸泡在乾淨的溫水中一晚，水位淹過筆握即可，這期間可以多多換水，以讓墨水完全流出。

Q 已經將鋼筆上墨水了為何還寫不出來？

A：在上卡水之後還需等幾分鐘時間，因為筆尖內可能還留有一點空氣，所以必須引導墨水流出。可以把筆尖連同筆舌先沾上墨水，並立刻在紙上書寫以引導墨水流出。另外還可以用衛生紙包覆住全部的筆尖和筆舌，讓墨水隨著毛細現象而流出。

Q 介紹鋼筆的說明中常見的「卡吸兩用」為何？

A：卡指的是卡式墨水，亦叫卡水。吸指的是吸墨器，用來吸附墨水後再放入鋼筆。卡吸兩用指的就是卡水和吸墨器皆可使用，看個人習慣和喜好做選擇。

Q 為什麼在書寫時字會暈開呢？

A：書寫時除了鋼筆和墨水的選擇很重要之外，紙張的挑選也是重點。有厚度的卡紙最好挑選肯特紙或插畫紙，以及鋼筆專用紙。一般的影印紙也可以使用，但最好挑選有品質的品牌，紙張磅數則是越重越好，以 80 磅以上為佳。

WELCOME
TO
MY

BIRTHDAY
PARTY

SALE
TODAY!!

TEA
TIME!

BON
VOYAGE!

Let's ♥ Sketch

Part 5

創意插畫裝飾圖案 &
插畫版面設計

LOVE

HAPPY
FRIDAY

I ♥
MOM

HAPPY
HALLOWEEN
&
PARTY

LINE

一定要學會！裝飾小插圖

你有自己的美食地圖、食譜筆記和減肥日記嗎？一起用插畫記錄下所有美味的記憶。

水滴 像鏤空蕾絲亦像水滴造型，適合用來裝飾邊框。

寶石 各種形狀的珠飾組合帶有異國民俗風情。

蝴蝶結 點點與蝴蝶結表現清新可愛的氣質。

羽毛箭 將羽毛部分上色增加份量，讓圖案更顯眼。

愛神的箭 象徵愛情的箭也可以單獨排列，變身另一種插圖。

枝葉 小清新的枝葉和花苞,可以拆成全部花苞和全部枝葉呈現。

花卉 添加葉子穿插排列,增加豐富性與層次感。

魚與水草 用小氣泡、魚及水草組成可愛的水底世界。

幾何圖形 由幾何圖形組成的框線,局部上色後造型更搶眼。

仙人掌 各種造型可愛的仙人掌,單獨畫成小插圖也很有趣。

小草 小草和木架的插圖也可以加入小綿羊增加故事性。

聖誕節 禮物和聖誕樹排列畫在卡片上,即成為聖誕卡。

FRAME

浪漫復古情懷！進階版裝飾圖框

　　將相同主題或具故事性的代表圖案排列成圓形的圖框，可以在中間寫上片語或祝賀詞。

派對裝飾

在圍著圓形畫圖時，有些圖案可以左右或上下對稱。

聖誕快樂

畫上代表聖誕節的相關圖案，再寫上祝福的話即 OK。

枝葉與花苞

除了在畫圖時注意對稱之外，可挑選局部圖案上色，增加視覺重點。

愛的箴言

除了愛心和箭，也可以畫上花朵和蝴蝶結等圖案，展現甜美風貌。

ILLUSTRATION FRAME

可愛 POP 裝飾圖框

只要學會畫裝飾圖框，不管是手繪 POP 海報或是黑板都能輕鬆完成！

綿羊
可愛的綿羊圖案吸引大家閱讀
訊息。

吐司
用吐司紀錄你的美食味蕾地圖。

啤酒
清涼的啤酒最適合夏日歡樂
派對資訊。

便條紙
用便條紙輪廓圖案提醒自己每日
重要事項。

斜拉彩帶緞帶
寫上姓名與傳遞訊息。

拱型彩帶緞帶
加強凸顯訊息與資訊。

PRINTING & TEXTILE

裝飾紙膠帶 & 布花圖案

　　帶有日式簡約風的圖案，是由基本幾何圖案延伸變化組合而成，可當作布花設計、紙膠帶圖案以及背景圖案使用。

四角型

十字

三角型

大小圓圈

小花

閃電

葉子

降落傘

水滴

圓型 + 三角型

圓圈 + 四角型

圓型 + 四角型

DIALOG BALLOON

趣味 POP 對話框

　　可愛又充滿童趣的 POP 對話框圖案，不只出現在漫畫裡，還可以運用在繪製海報、廣告看板和 DM 等插畫中。

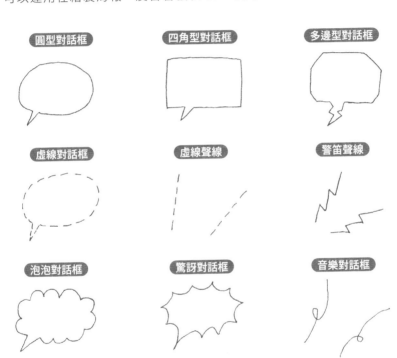

圓型對話框　**四角型對話框**　**多邊型對話框**

虛線對話框　**虛線聲線**　**警笛聲線**

泡泡對話框　**驚訝對話框**　**音樂對話框**

你還可以這樣畫！

還可將字體加粗或上色，更加顯眼。

在直線中寫上文字搭配圖案，凸顯情境氛圍。

用飛機圖案表示一路順風。

加上陰影除了增加立體感也凸顯主題。

LAYOUT
如何設計出時髦有型的插圖

在構圖時將圖案文字集中靠近，兩者呈現上下或左右兩側排列，可在短時間內達到讓人一目瞭然的作用。

簡單集中型

適用只有名詞和圖案的簡單構圖，就像是為圖案搭配文字解說。

TIPS
將圖案和文字往中間靠近讓視覺更集中。

TIPS
英文字最好用兩種字型，讓畫面層次更豐富。

你還可以這樣畫！

一看到衣服就知道是服裝的限定特價。

用禮物圖案強調祝福的心意。

寫出對媽媽的愛就是最好的母親節卡片。

橢圓排列型

將最上面的文字用弧形排列寫出,將所有文字和圖案像三明治般一層層排列組合。

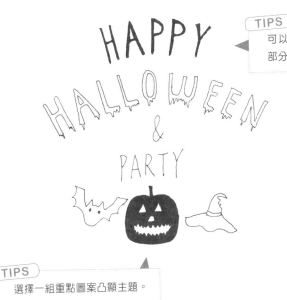

TIPS
可以針對主要文字
部分塗黑上色。

TIPS
選擇一組重點圖案凸顯主題。

你還可以這樣畫!

將南瓜和蝙蝠放在中
間位置以強調主題。

將重點文字塗黑上
色使構圖更立體。

選擇其中一個名詞或
圖案上色。

三角型構圖

將相同圖案畫在三角位置上,呈現多種圖案交錯但不混亂的豐富和諧感。

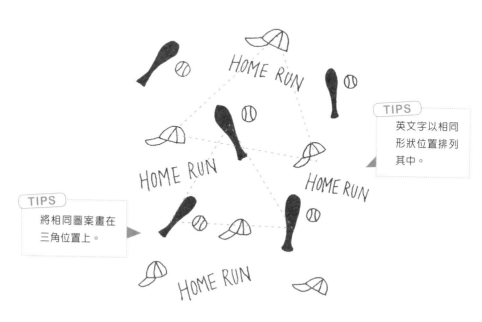

> **TIPS**
>
> 英文字以相同形狀位置排列其中。

> **TIPS**
>
> 將相同圖案畫在三角位置上。

你還可以這樣畫!

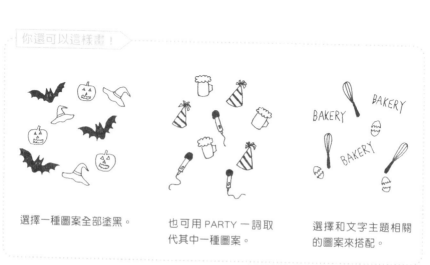

選擇一種圖案全部塗黑。

也可用 PARTY 一詞取代其中一種圖案。

選擇和文字主題相關的圖案來搭配。

對稱型構圖

左右兩邊的圖案呈現對稱，且圍著中心繞成圓型的構圖。

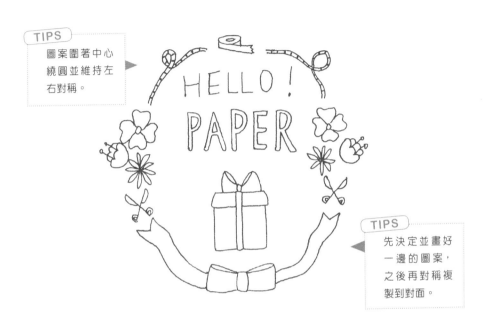

TIPS
圖案圍著中心繞圓並維持左右對稱。

TIPS
先決定並畫好一邊的圖案，之後再對稱複製到對面。

你還可以這樣畫！

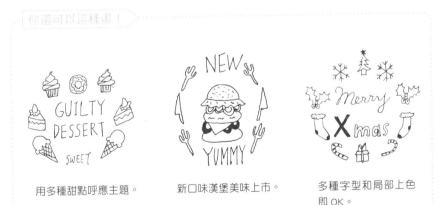

用多種甜點呼應主題。

新口味漢堡美味上市。

多種字型和局部上色即 OK。

DRAW BREAK

新手入門！鋼筆須知 Q&A（IV）

Q 聽說不能把筆蓋扣在筆尾，有何原因嗎？

A：鋼筆一種很纖細的筆類，尤其是高級的鋼筆往往從筆尖到筆尾都很講究，如果將筆蓋扣在筆尾很容易刮傷筆身。加上扣在筆尾容易增加筆身的重量，在書寫時也會出現平衡的問題，影響書寫流暢度。

Q 為什麼新買的鋼筆使用幾次後筆尖就磨損了？

A：鋼筆跟原子筆的構造不同，不能像其他筆類 360 度轉筆。也不能像原子筆用推的讓墨水出來，這一推一轉很快就會把筆尖給磨損。加上過度用力壓筆也是造成筆尖故障的原因之一。在使用時請先參考正確的握筆姿勢和角度，輕慢地滑動筆尖就可以了。

Q 忘記清洗鋼筆導致墨水乾在鋼筆裡怎麼辦？

A：如果是長年的頑固乾墨，就必須使用專業的超音波清洗儀。但若是程度較輕的乾墨，則只須用溫水浸泡一晚，如果還有餘墨未清就再重複用溫水浸泡，直到餘墨消失為止。

Q 鋼筆需多久清潔一次？

A：清洗是延長鋼筆壽命的技巧之一，一定要養成定期洗筆的習慣。一般二～三個月就要清洗一次。若是使用快乾或防水墨水，則要更常更換與清洗。

Let's ♥ Sketch

PART 6

超可愛！
手繪裝飾時尚小物

MAP

畫出明信片般的地圖插圖

　　將喜歡的餐廳或咖啡館畫成地圖，還可變成明信片或卡片送給朋友。

地圖 & 日誌裝飾小插圖

個人專屬的美食地圖，可以做成明信片或卡片。讓心愛的日誌本充滿可愛的小插畫，每天打開日誌都有好心情。

牙醫診所　　書店　　啤酒屋　　麵包店

餐廳　　披薩店　　咖啡館　　酒吧

加油站　　卡拉 OK　　沙龍　　郵局

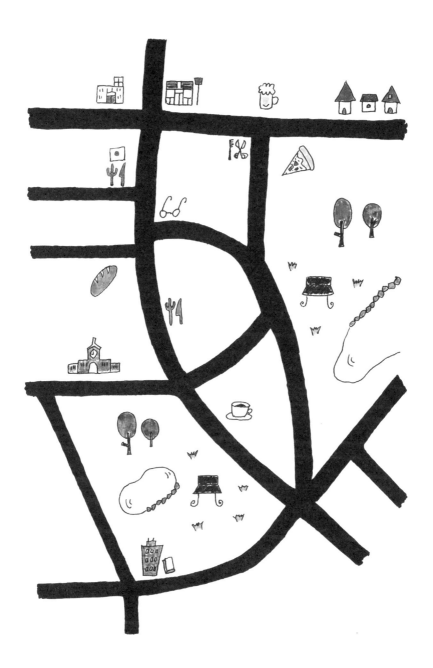

START !

將鋼筆畫做成禮物 & 裝飾品

利用手邊現有的工具或採購喜歡的包裝材料，自己就可以輕鬆做出獨特又時尚的手繪風禮物與浪漫生活雜貨。

使用工具介紹

彩色筆 & 塗黑筆
使用時需等鋼筆墨水完全乾了之後再上色，建議使用酒精型或油性彩色筆。

紙膠帶
紙膠帶圖案顏色鮮艷、造型多變，可以將黑色鋼筆畫包裝得更俏皮可愛。

雙面膠
代替膠水會破壞紙張平整度的特性，黏貼包裝紙和標籤都很方便。

打洞器
主要用於書籤、吊牌和吊飾的孔洞。

剪刀 & 美工刀
裁切紙張和修剪緞帶繩子。

緞帶
禮物包裝、書籤及吊牌裝飾用的吊繩。

LET'S DRAW

記錄回憶的相框畫

將隨手塗鴉、風景素描、美食速寫的插畫裱框，變成家中的擺飾，記錄下感動的每一刻。

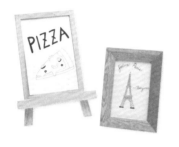

材料 ✓ 白色肯特紙或插畫紙

工具 ✓ 鋼筆
✓ 塗黑筆
✓ 剪刀
✓ 鉛筆

作法 HOW TO DO

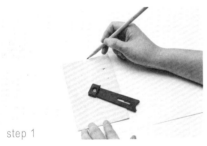

step 1

首先將拆下的木框放在紙上，用鉛筆畫出邊緣形狀。

step 2

剪下後用鋼筆先寫出英文字。

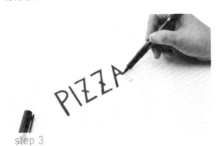

step 3

接著用塗黑筆將英文字塗黑。

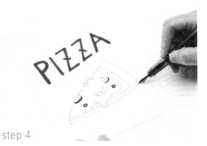

step 4

畫好披薩的圖案後放入相框即完成。

MY NOTEBOOK

個人專屬筆記本

利用較厚的肯特紙或是插畫紙，畫出喜歡的圖案當作書的封面，
用紙膠帶裝飾在舊的筆記本上面，馬上變成獨一無二的專屬筆記本。

材料
- ✔ 白色肯特紙或插畫紙
- ✔ 筆記本

工具
- ✔ 鋼筆
- ✔ 彩色筆
- ✔ 紙膠帶
- ✔ 剪刀
- ✔ 鉛筆

作法 HOW TO DO

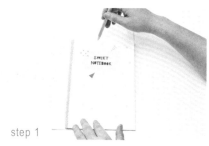

step 1

首先將筆記本放在紙上，用鉛筆畫出邊緣形
狀。

step 2

用鋼筆在畫好的線內畫上圖案，做為封面。

step 3

選擇部分圖案上色。

step 4

沿著鉛筆線剪下後，用紙膠帶黏貼在筆記本
上即變新的筆記本。

CARDS & POSTCARD
自製賀卡 & 明信片

自己動作做卡片沒有想像中難，只要有一支鋼筆和插畫紙就可以輕鬆完成。

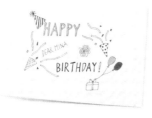

材料　✔ 白色肯特紙或插畫紙

工具　✔ 鋼筆
　　　　✔ 塗黑筆
　　　　✔ 彩色筆

作法 HOW TO DO

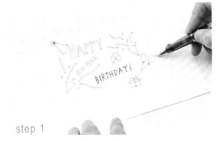

step 1

首先用鋼筆畫出圖案。

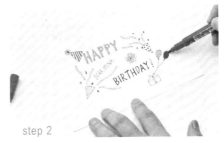

step 2

最後用彩色筆塗上顏色即完成。

你還可以這樣畫！

"Bon appétit" 明信片

「旅途愉快」卡片

BOOK MARK

塗鴉造型書籤

將隨手的塗鴉利用緞帶和喜歡的紙膠帶做成書籤,讓自己重新愛上閱讀。

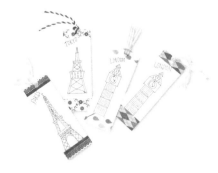

材料
- ✔ 白色肯特紙或插畫紙
- ✔ 緞帶
- ✔ 紙膠帶

工具
- ✔ 鋼筆
- ✔ 打洞器
- ✔ 剪刀
- ✔ 鉛筆

作法 HOW TO DO

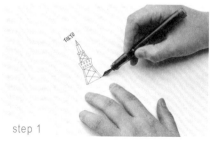

step 1

首先在 4X9cm 的卡紙上畫上圖案。

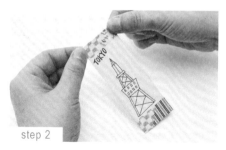

step 2

在卡紙兩端貼上紙膠帶。

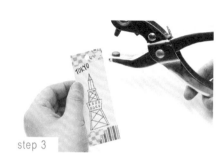

step 3

接著在頂端用打洞器開一個洞。

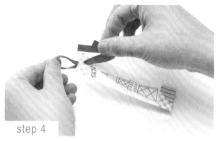

step 4

將緞帶折半穿過洞中再繞綁即完成。

LOVELY GIFT

禮物包裝貼紙

造型貼紙大同小異，不如自己設計製作，而且只要隨手可得的 A4 紙就能完成。

材料 ✔ 80 磅 A4 影印紙

工具 ✔ 鋼筆
✔ 雙面膠
✔ 剪刀
✔ 鉛筆

作法 HOW TO DO

step 1

在紙上畫出圓型和四角型。

step 2

接著用剪刀剪下紙型。

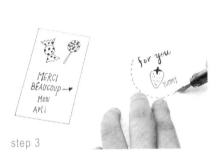

step 3

在紙型上畫出圖案和文字。

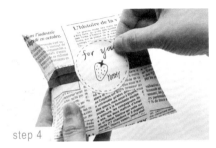

step 4

將完成的紙型貼在禮物上即完成。

LABEL & HANGTAGS

商品吊牌&標籤

對想自創品牌的人來說，用具手繪風的圖案設計做成商標和吊牌，最能凸顯個性風格。

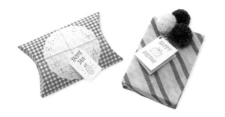

材料
- ✓ 白色肯特紙或插畫紙
- ✓ 緞帶 / 線繩

工具
- ✓ 鋼筆
- ✓ 打洞器
- ✓ 剪刀
- ✓ 鉛筆

作法 HOW TO DO

step 1

在紙上畫出吊牌形狀並剪下。

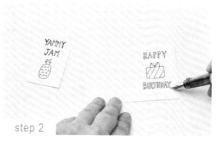

step 2

在吊牌上畫上圖案和文字。

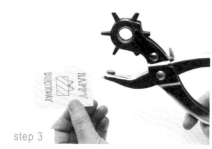

step 3

在吊牌邊緣打一個小洞。

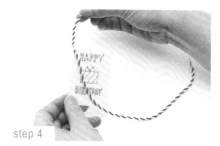

step 4

將線繩穿過洞中並於尾端打結。

NOTICE

提醒標語夾

自己做的標語夾更貼近自己的需求,而且做法非常簡單,一起來完成吧!

材料 ✔ 白色肯特紙或插畫紙
✔ 木夾

工具 ✔ 鋼筆
✔ 雙面膠
✔ 剪刀

作法 HOW TO DO

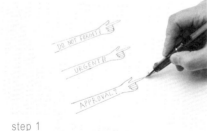

step 1

在紙上畫出手的形狀並寫上字句。

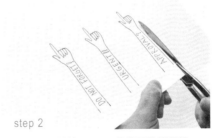

step 2

用剪刀離線外約 0.3cm 處剪下手的形狀。

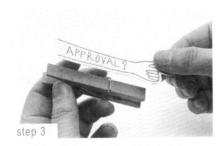

step 3

在紙型背面黏上雙面膠後,貼在木夾上。

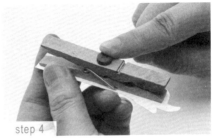

step 4

也可以在木夾另一側黏上磁鐵貼在冰箱。

DRAW BREAK

新手入門！鋼筆須知 Q&A（Ⅴ）

Q 如何延長鋼筆的使用期限？

A：除了正確的握筆方式、書寫的力道還有定期的清潔，鋼筆最好保持每天使用的習慣以免墨水阻塞，即使寫上幾個筆畫也行。使用完畢必須立刻將筆蓋蓋上並注意是否關緊，再以筆尖朝上的直立方式放置於筆架上。若是將鋼筆橫放或是筆尖朝下放置，容易造成墨水堵塞。

Q 墨水沾到衣服要如何清洗？

A：墨水雖然是水性，但清洗起來還是需要技巧。沾到墨水時，需要在第一時間盡快處理，愈快處理恢復效果愈好。可以用酸性飲料像是汽水（需為無色汽水）把衣服沾溼，再用衛生紙吸乾，重覆幾次後再立刻將衣物用清潔劑洗淨。

Q 可以推薦親切優質的鋼筆專賣店嗎？

A：推薦店家：**尚羽堂**
隱藏在大樓內的尚羽堂除了引進國外具有文化歷史與工藝特色的文具與書寫精品外，還與國內工藝家開發獨家精品文具，推廣至國外市場。此外，他們還有少見的鋼筆維修服務，加上店員親切的解說，讓人能感受到既專業又愉快的鋼筆書寫體驗。

▲ 除了鋼筆還有引進黃銅筆及沾水筆，還有各種品牌及顏色的墨水。

▲ 好筆還需搭配好紙，各式各樣高級精美的進口紙張讓人愛不釋手。